초판 1쇄 발행 2017년 6월 19일
초판 6쇄 발행 2017년 12월 12일
일러스트 고은경(코델리아)
발행인 이정식 **편집인** 최원영
편집책임 안예남 **편집담당** 오혜환, 손재희, 김이슬
제작담당 오길섭 **출판영업담당** 이풍현
발행처 서울문화사
등록일 1988년 2월 16일
등록번호 제 2-484
주소 서울시 용산구 새창로 221-19
전화 02)799-9148(편집), 02)791-0753 (출판영업)
팩스 02)799-9334(편집), 02)749-4079(출판영업)
디자인 김희경
인쇄처 에스엠그린 인쇄사업팀

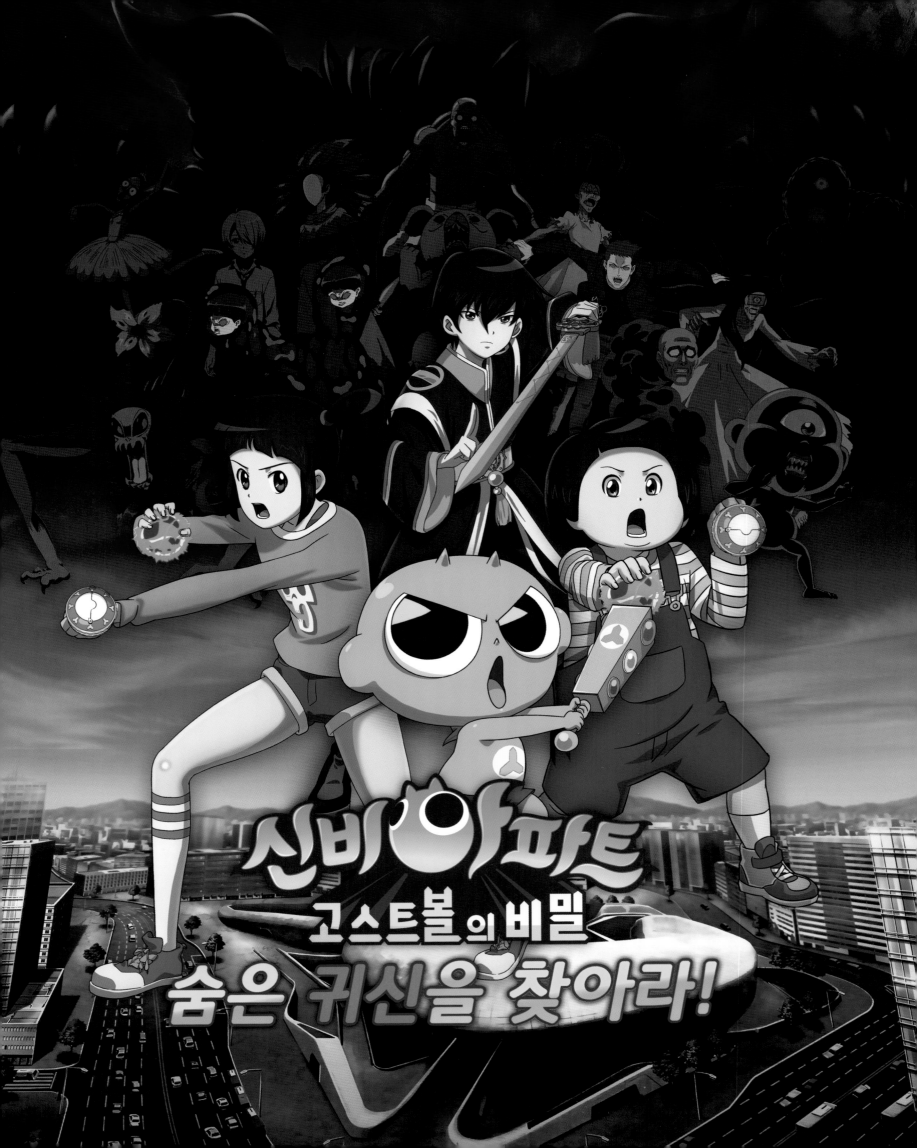

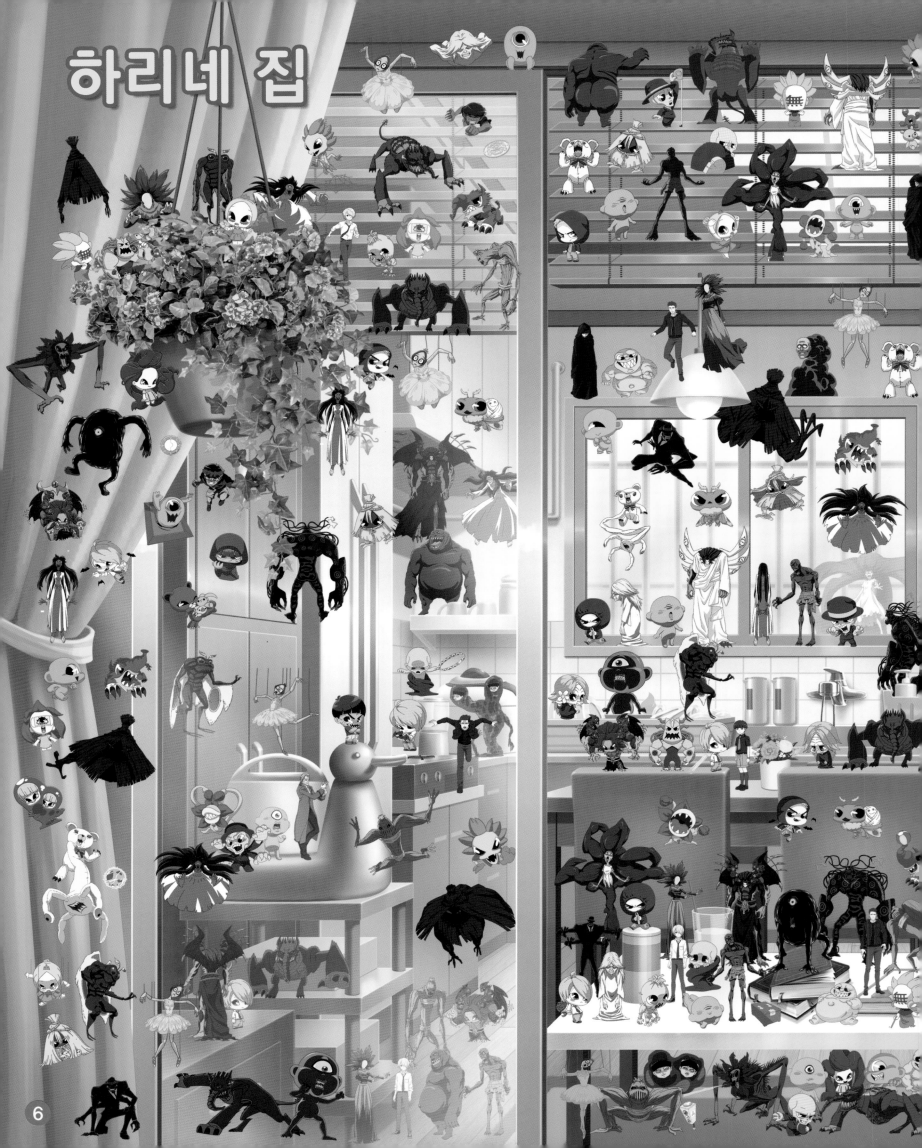

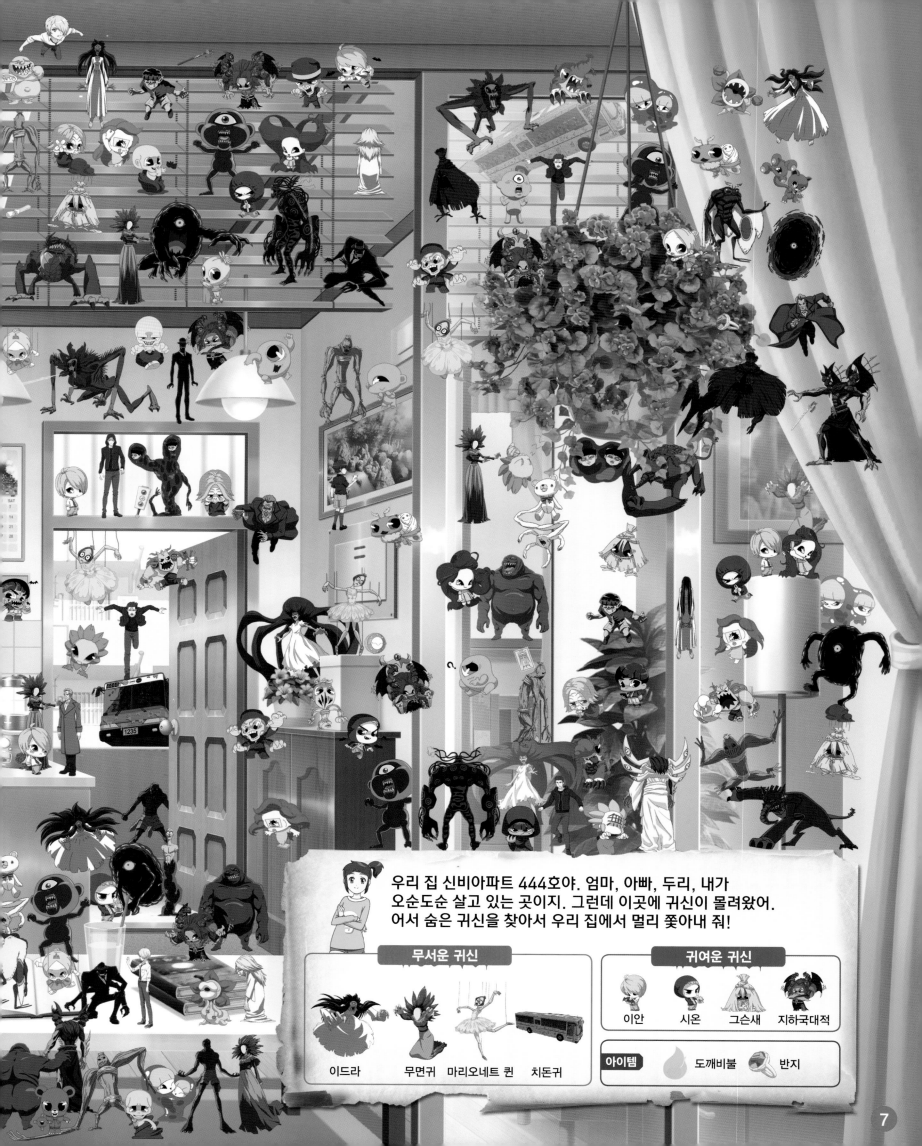

우리 집 신비아파트 444호야. 엄마, 아빠, 두리, 내가
오순도순 살고 있는 곳이지. 그런데 이곳에 귀신이 몰려왔어.
어서 숨은 귀신을 찾아서 우리 집에서 멀리 쫓아내 줘!

무서운 귀신

이드라　　무면귀　　마리오네트 퀸　치돈귀

귀여운 귀신

이안　　시온　　그슨새　　지하국대적

아이템

도깨비불　반지

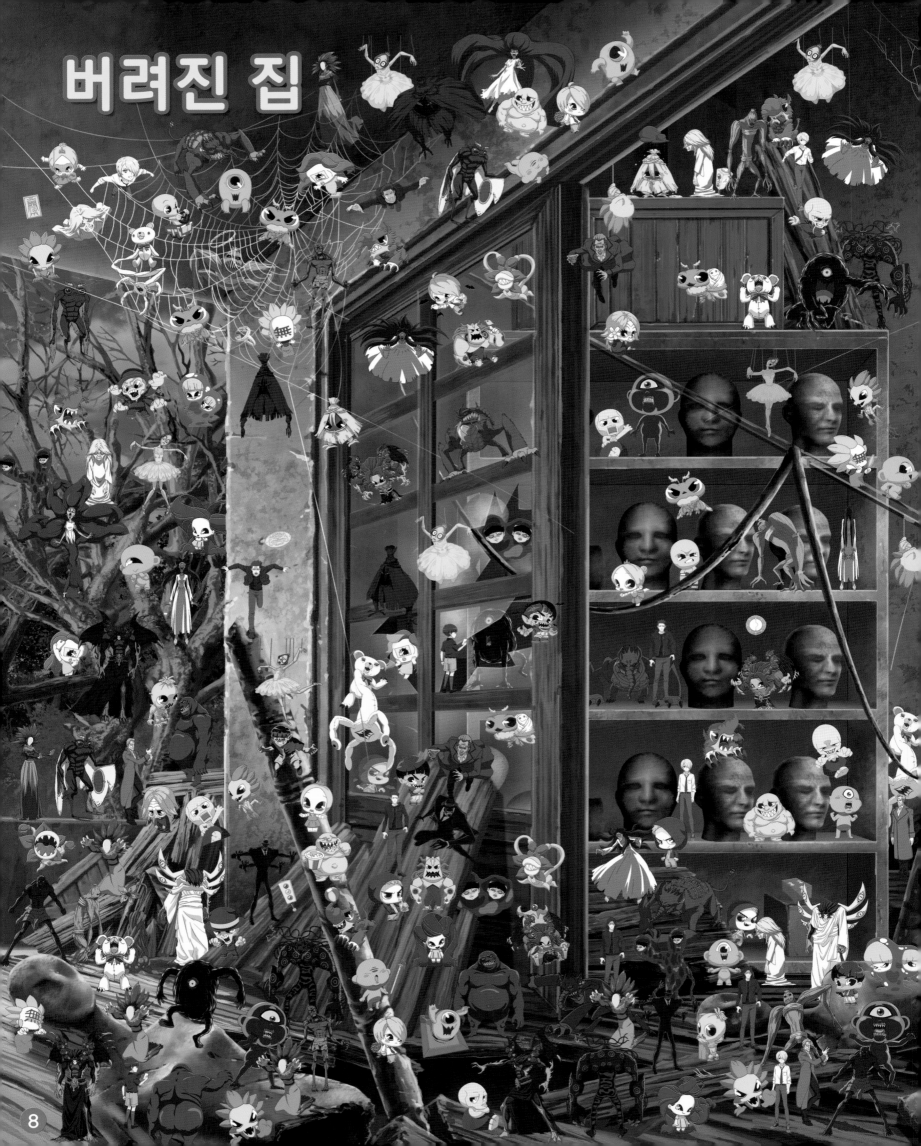

버려진 집

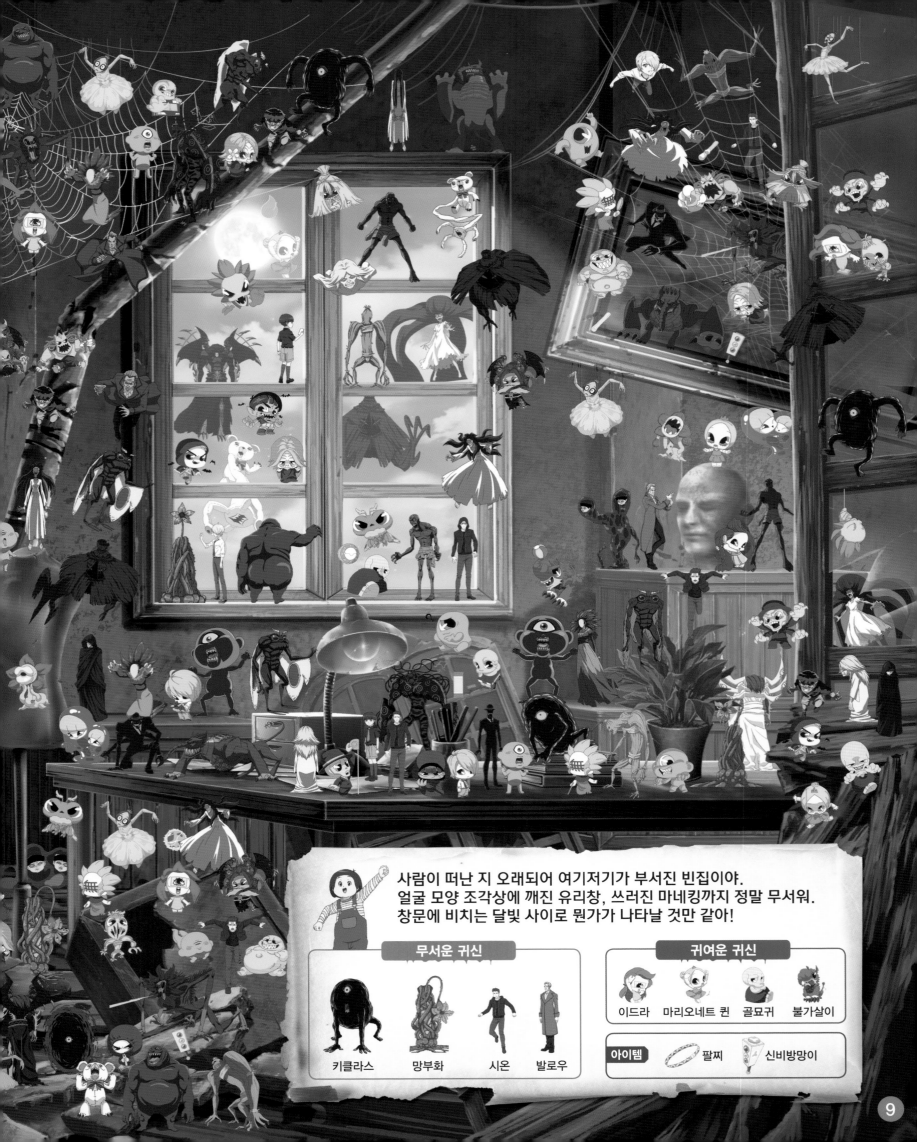

사람이 떠난 지 오래되어 여기저기가 부서진 빈집이야.
얼굴 모양 조각상에 깨진 유리창, 쓰러진 마네킹까지 정말 무서워.
창문에 비치는 달빛 사이로 뭔가가 나타날 것만 같아!

무서운 귀신

키클라스　　망부화　　시온　　발로우

귀여운 귀신

이드라　마리오네트 퀸　골묘귀　불가살이

아이템　팔찌　신비방망이

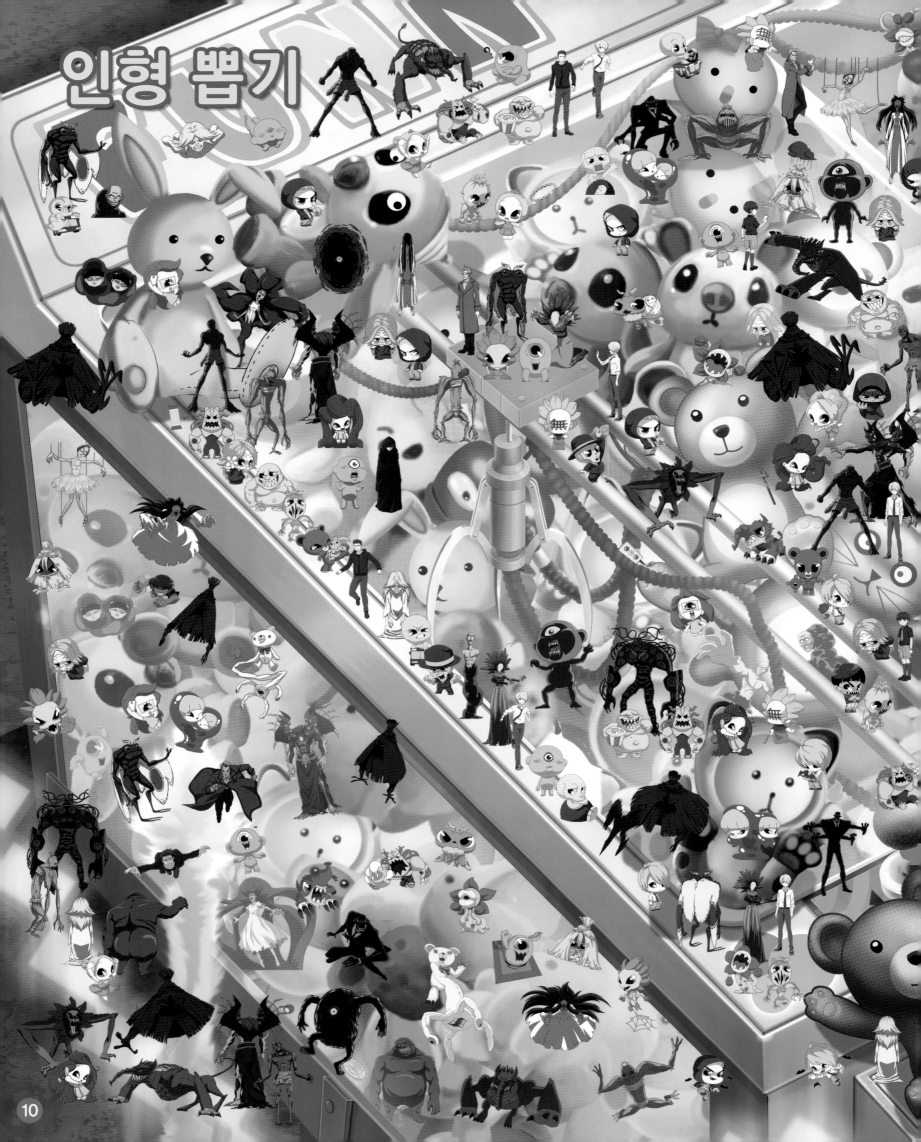

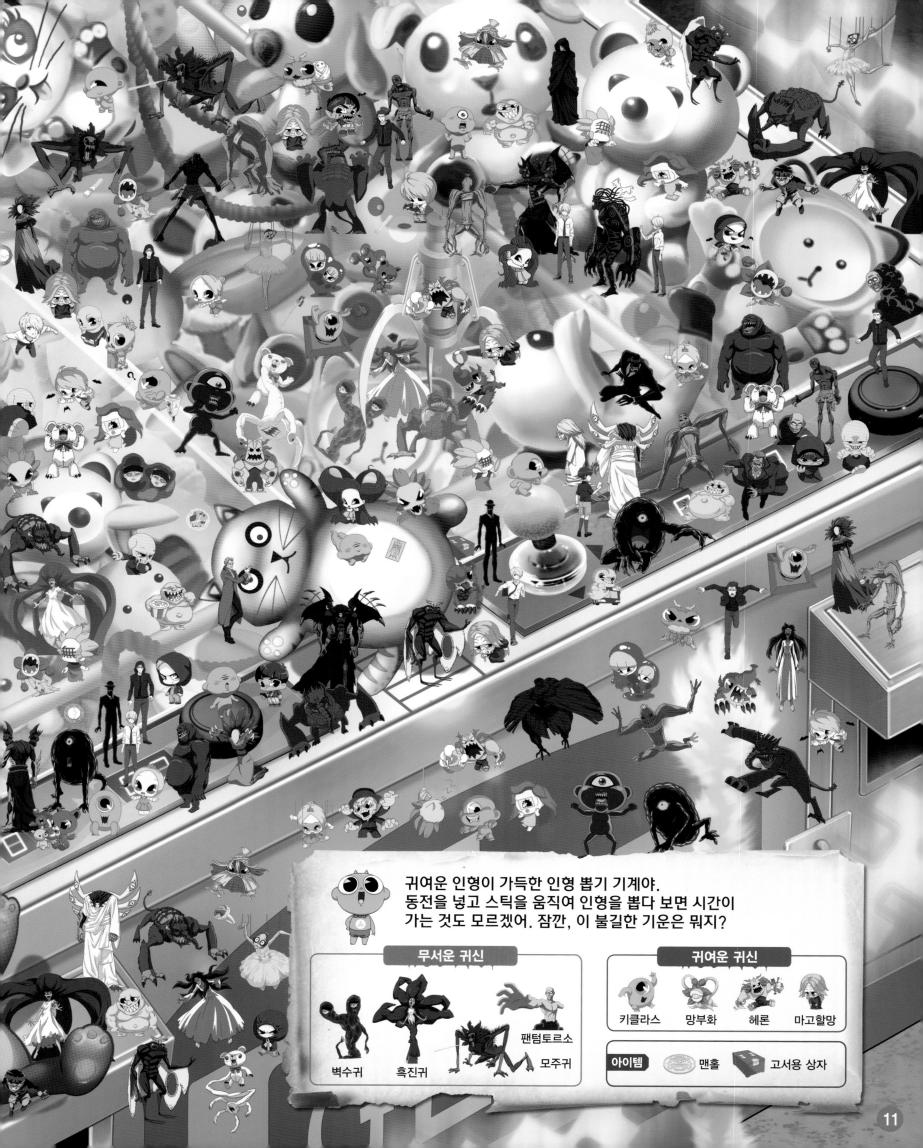

귀여운 인형이 가득한 인형 뽑기 기계야.
동전을 넣고 스틱을 움직여 인형을 뽑다 보면 시간이
가는 것도 모르겠어. 잠깐, 이 불길한 기운은 뭐지?

무서운 귀신

팬텀토르소

벽수귀　흑진귀　모주귀

귀여운 귀신

키클라스　망부화　헤론　마고할망

아이템
맨홀　고서용 상자

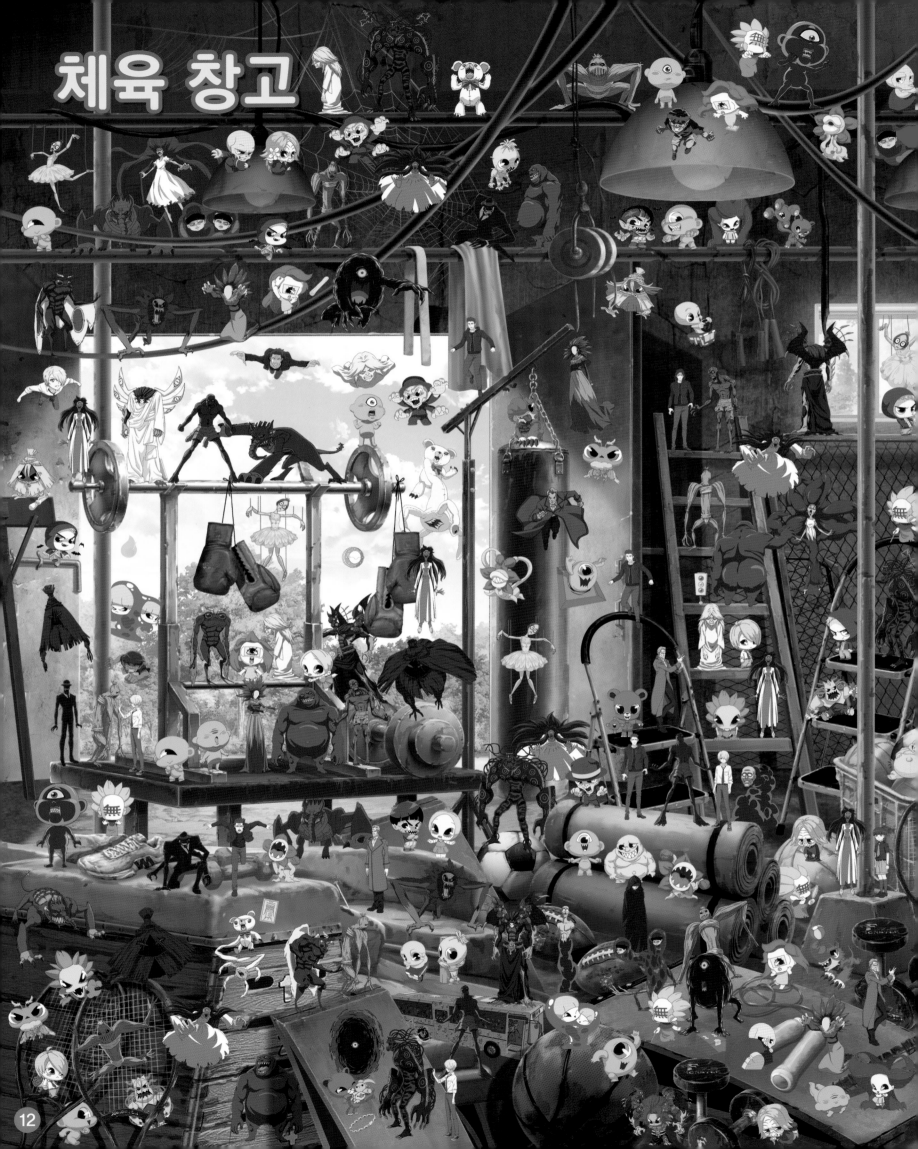

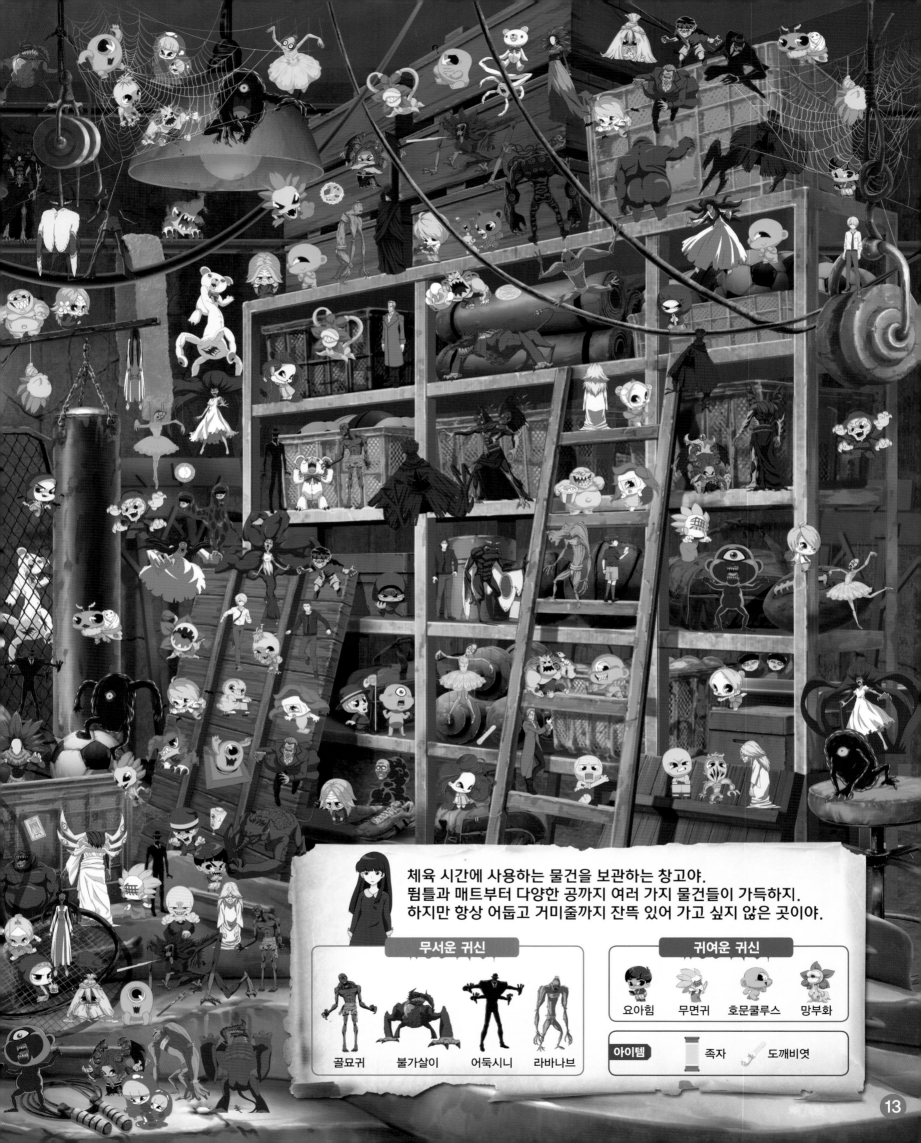

체육 시간에 사용하는 물건을 보관하는 창고야.
뜀틀과 매트부터 다양한 공까지 여러 가지 물건들이 가득하지.
하지만 항상 어둡고 거미줄까지 잔뜩 있어 가고 싶지 않은 곳이야.

무서운 귀신

골묘귀　　불가살이　　어둑시니　　라바나브

귀여운 귀신

요아힘　　무면귀　　호문쿨루스　　망부화

아이템

족자　　도깨비엿

13

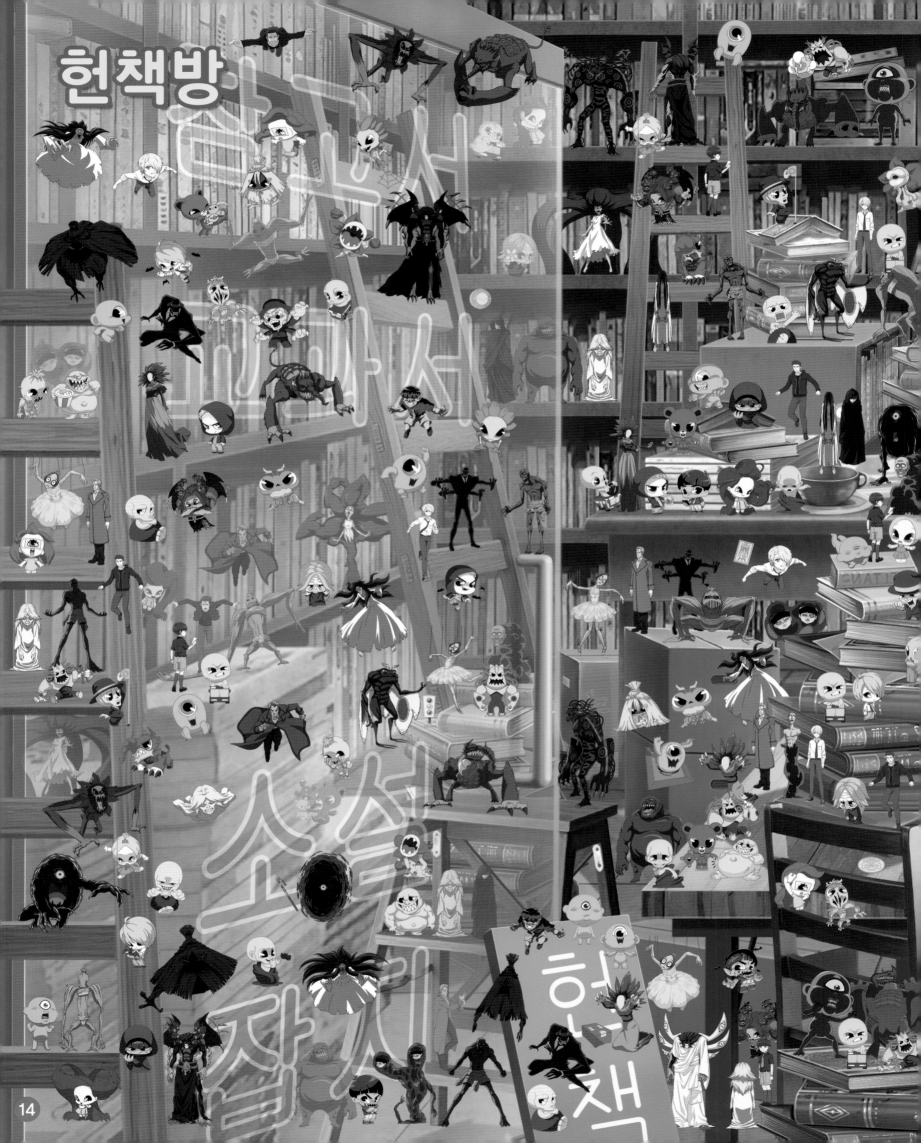

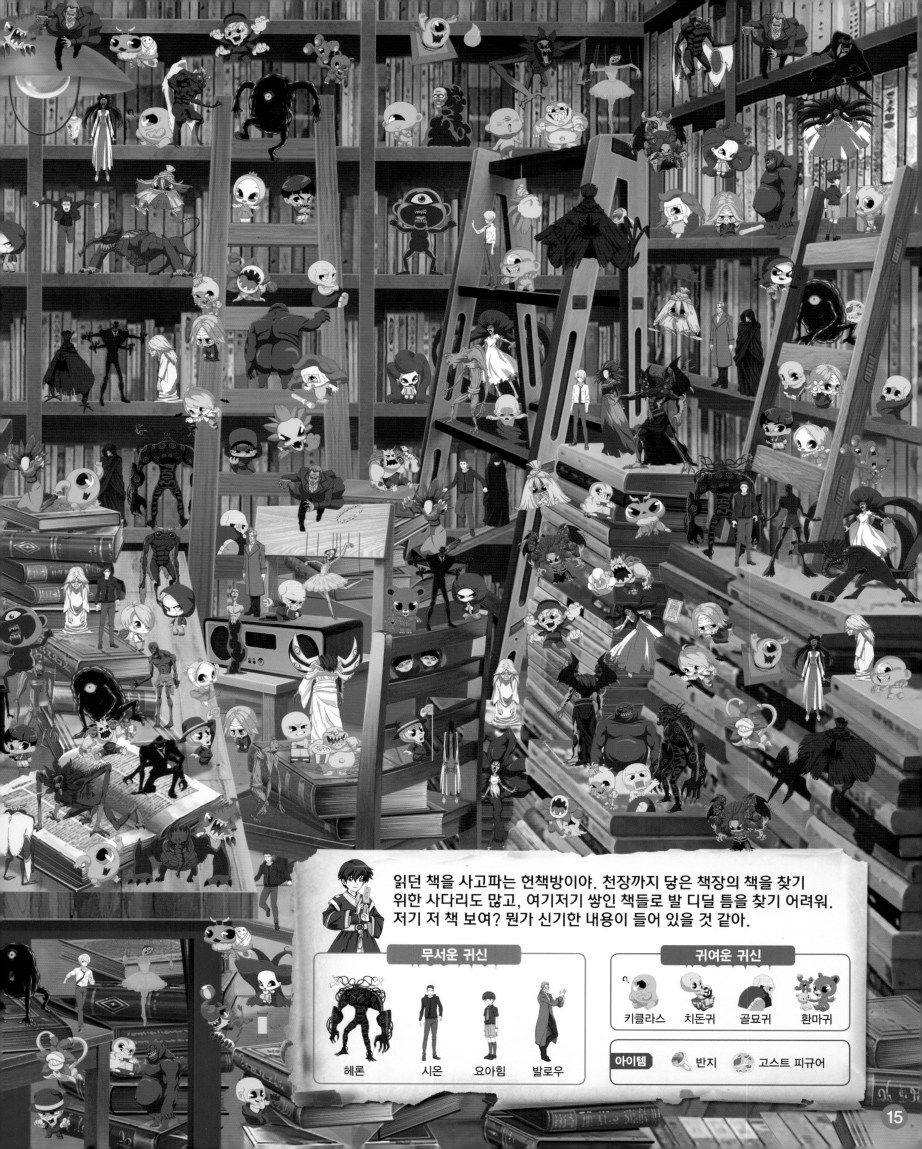

읽던 책을 사고파는 헌책방이야. 천장까지 닿은 책장의 책을 찾기 위한 사다리도 많고, 여기저기 쌓인 책들로 발 디딜 틈을 찾기 어려워. 저기 저 책 보여? 뭔가 신기한 내용이 들어 있을 것 같아.

무서운 귀신

헤론 시온 요아힘 발로우

귀여운 귀신

키클라스 치돈귀 골묘귀 환마귀

아이템 반지 고스트 피규어

15

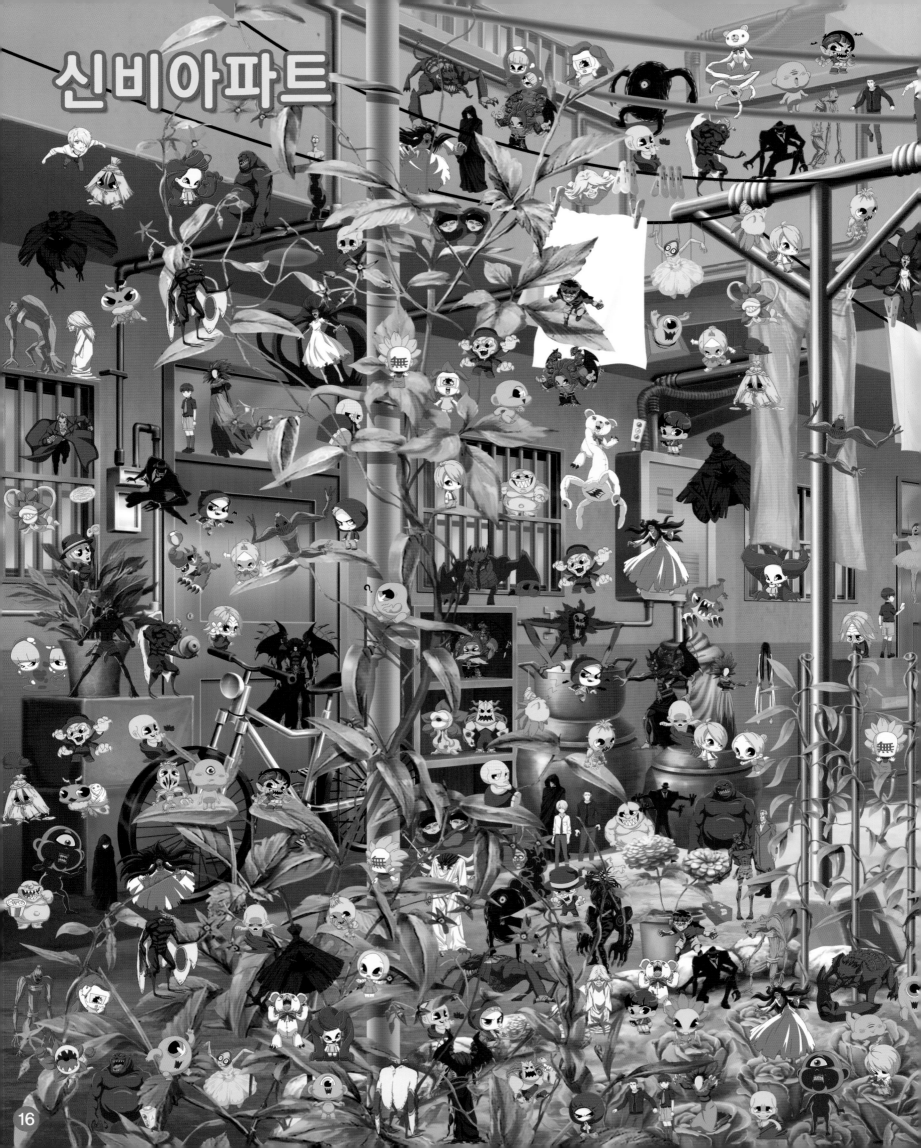

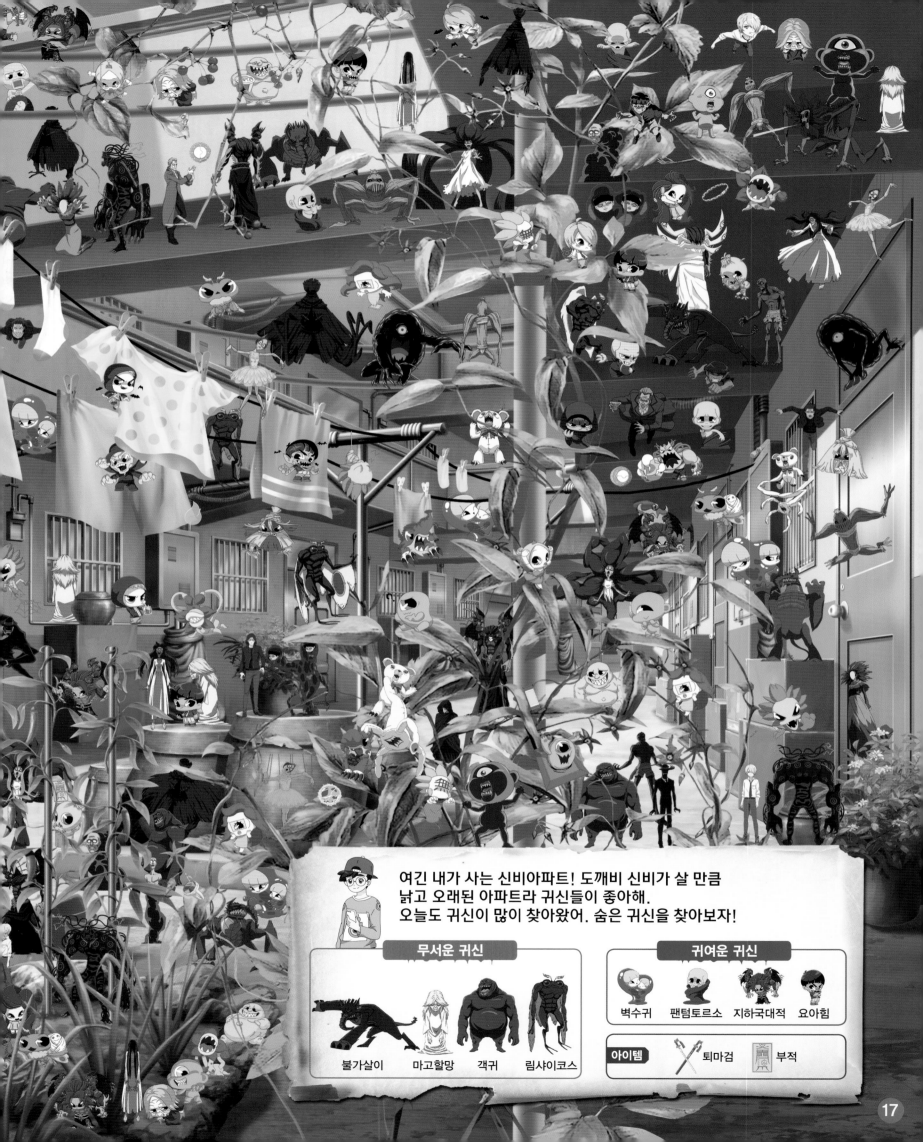

여긴 내가 사는 신비아파트! 도깨비 신비가 살 만큼
낡고 오래된 아파트라 귀신들이 좋아해.
오늘도 귀신이 많이 찾아왔어. 숨은 귀신을 찾아보자!

무서운 귀신

불가살이 마고할망 객귀 림샤이코스

귀여운 귀신

벽수귀 팬텀토르소 지하국대적 요아힘

아이템 퇴마검 부적

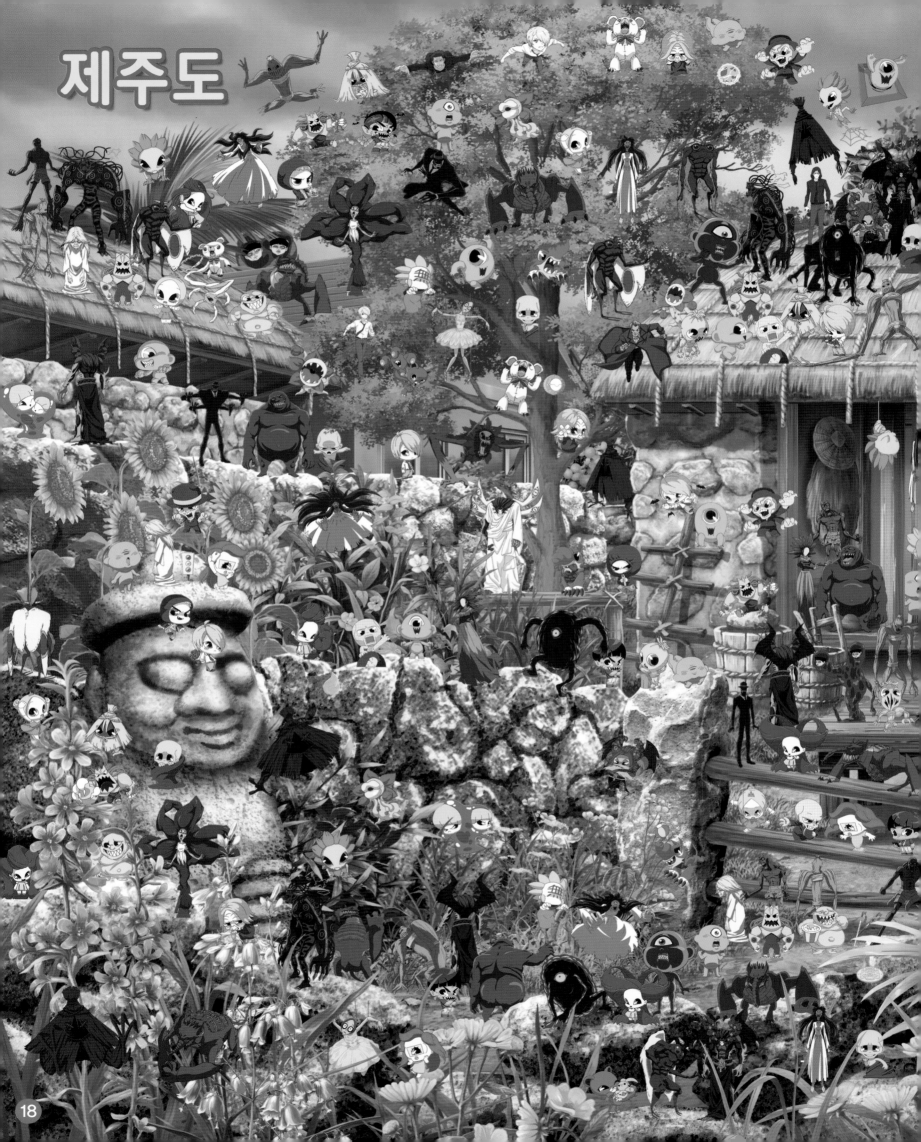

제주도

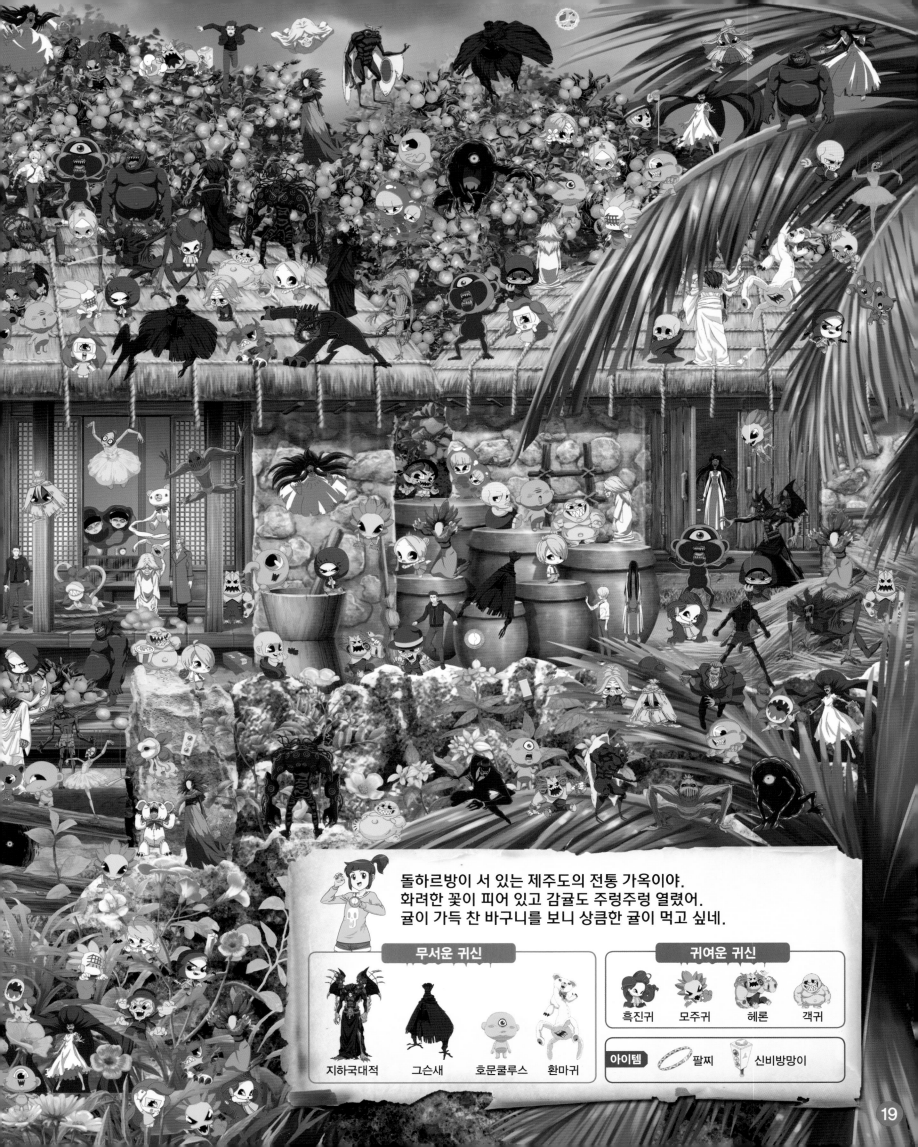

돌하르방이 서 있는 제주도의 전통 가옥이야.
화려한 꽃이 피어 있고 감귤도 주렁주렁 열렸어.
귤이 가득 찬 바구니를 보니 상큼한 귤이 먹고 싶네.

무서운 귀신

지하국대적　그슨새　호문쿨루스　환마귀

귀여운 귀신

흑진귀　모주귀　헤론　객귀

아이템

팔찌　신비방망이

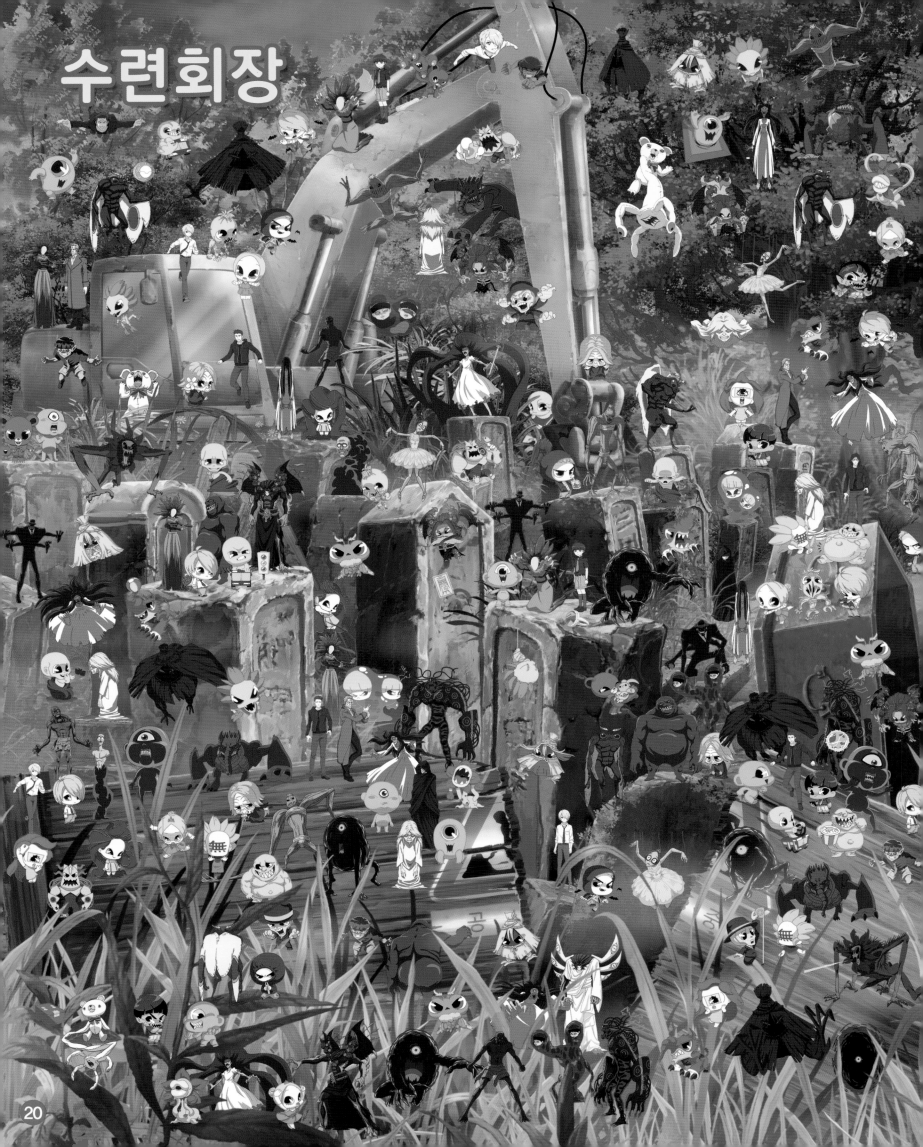

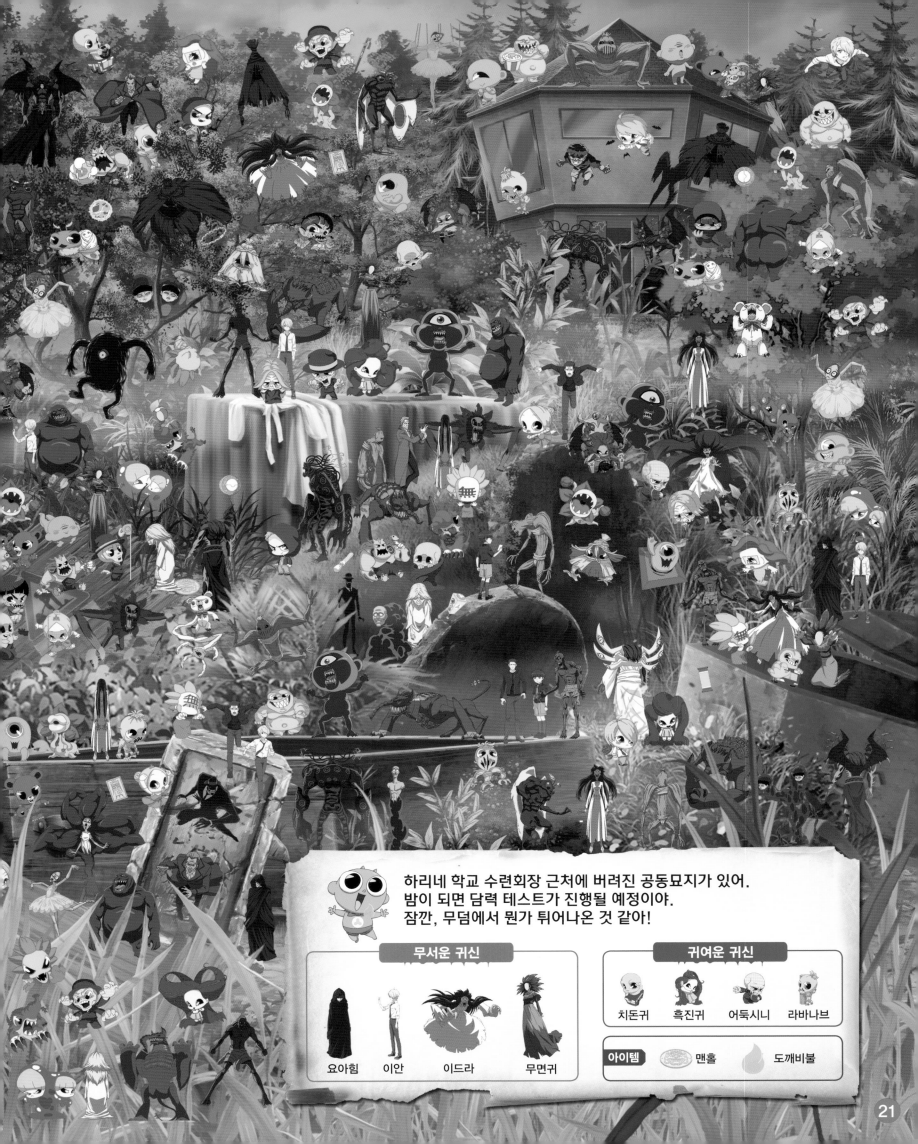

하리네 학교 수련회장 근처에 버려진 공동묘지가 있어.
밤이 되면 담력 테스트가 진행될 예정이야.
잠깐, 무덤에서 뭔가 튀어나온 것 같아!

무서운 귀신

요아힘　이안　이드라　무면귀

귀여운 귀신

치돈귀　흑진귀　어둑시니　라바나브

아이템　맨홀　도깨비불

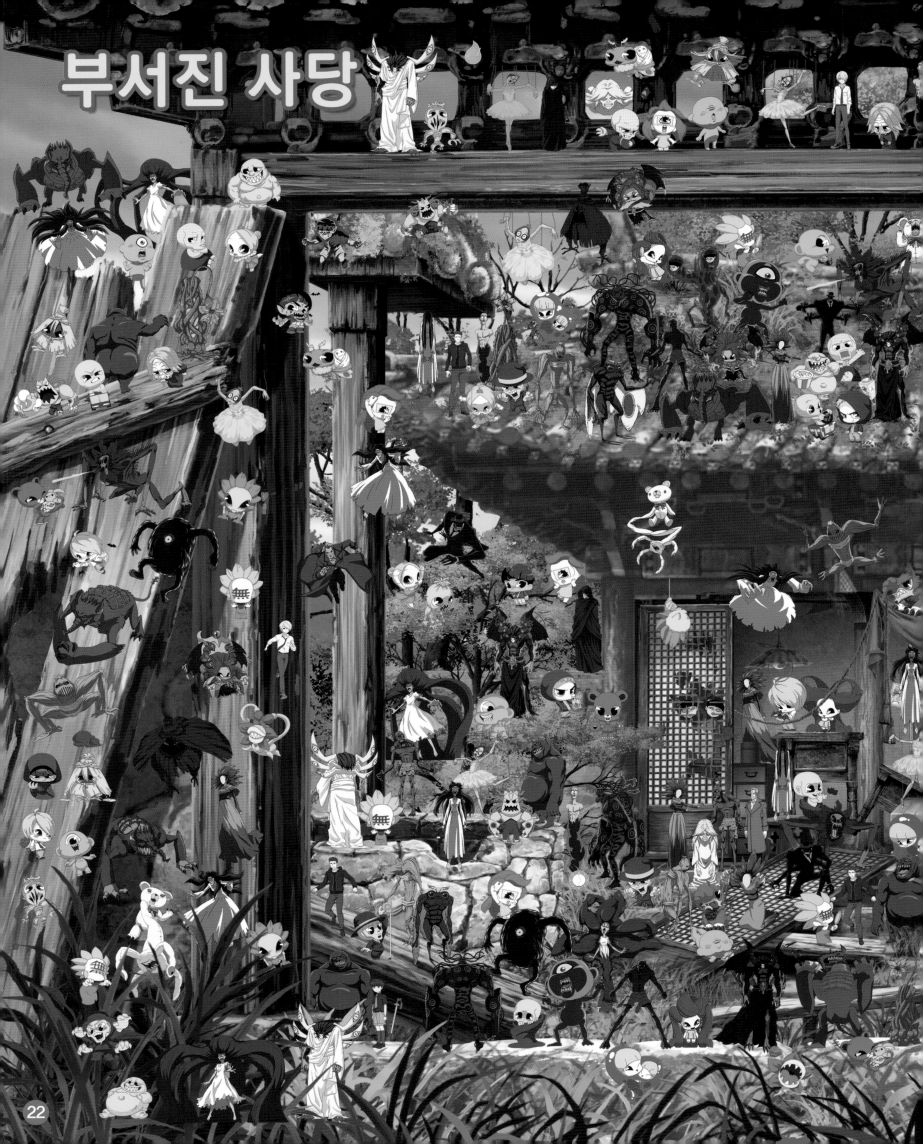

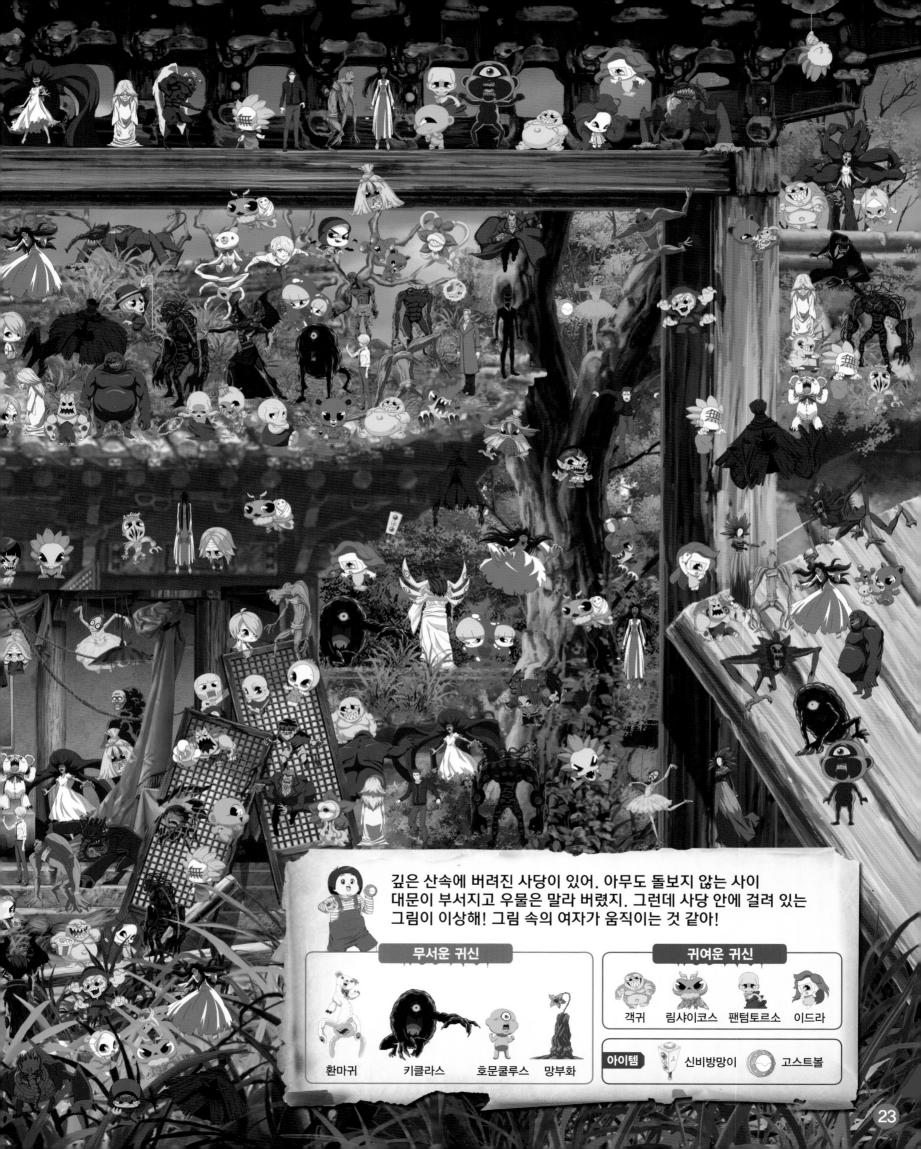

깊은 산속에 버려진 사당이 있어. 아무도 돌보지 않는 사이
대문이 부서지고 우물은 말라 버렸지. 그런데 사당 안에 걸려 있는
그림이 이상해! 그림 속의 여자가 움직이는 것 같아!

무서운 귀신

환마귀 키클라스 호문쿨루스 망부화

귀여운 귀신

객귀 림샤이코스 팬텀토르소 이드라

아이템 신비방망이 고스트볼

23

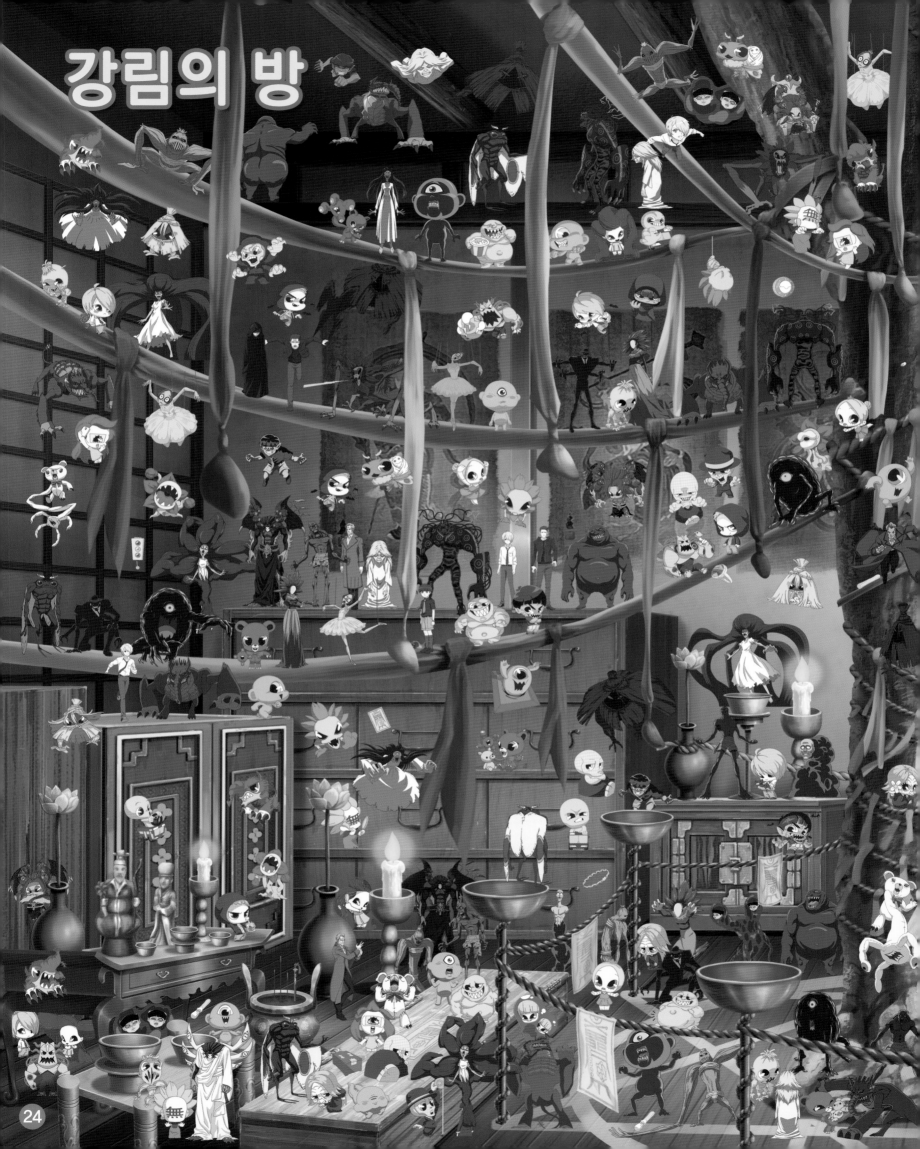

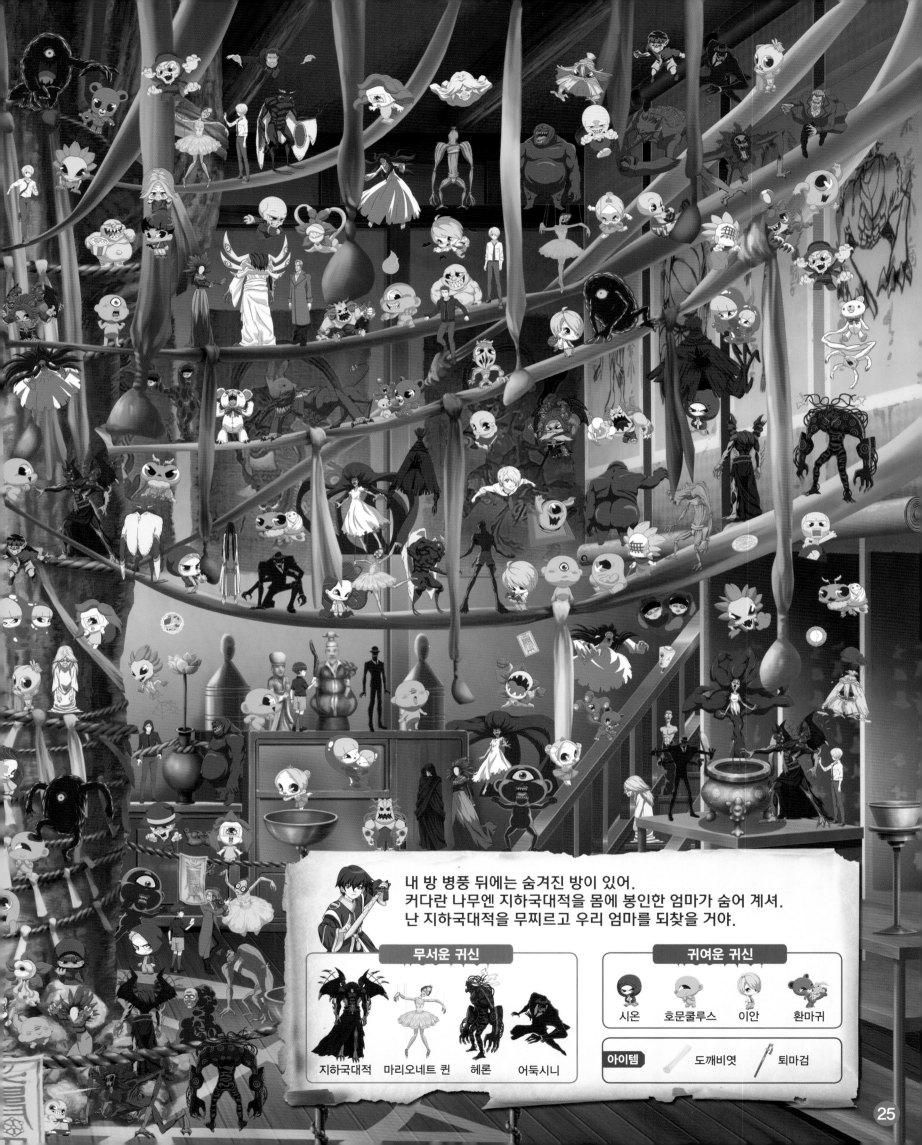

내 방 병풍 뒤에는 숨겨진 방이 있어.
커다란 나무엔 지하국대적을 몸에 봉인한 엄마가 숨어 계셔.
난 지하국대적을 무찌르고 우리 엄마를 되찾을 거야.

무서운 귀신

지하국대적　마리오네트 퀸　헤론　어둑시니

귀여운 귀신

시온　호문쿨루스　이안　환마귀

아이템　도깨비엿　퇴마검

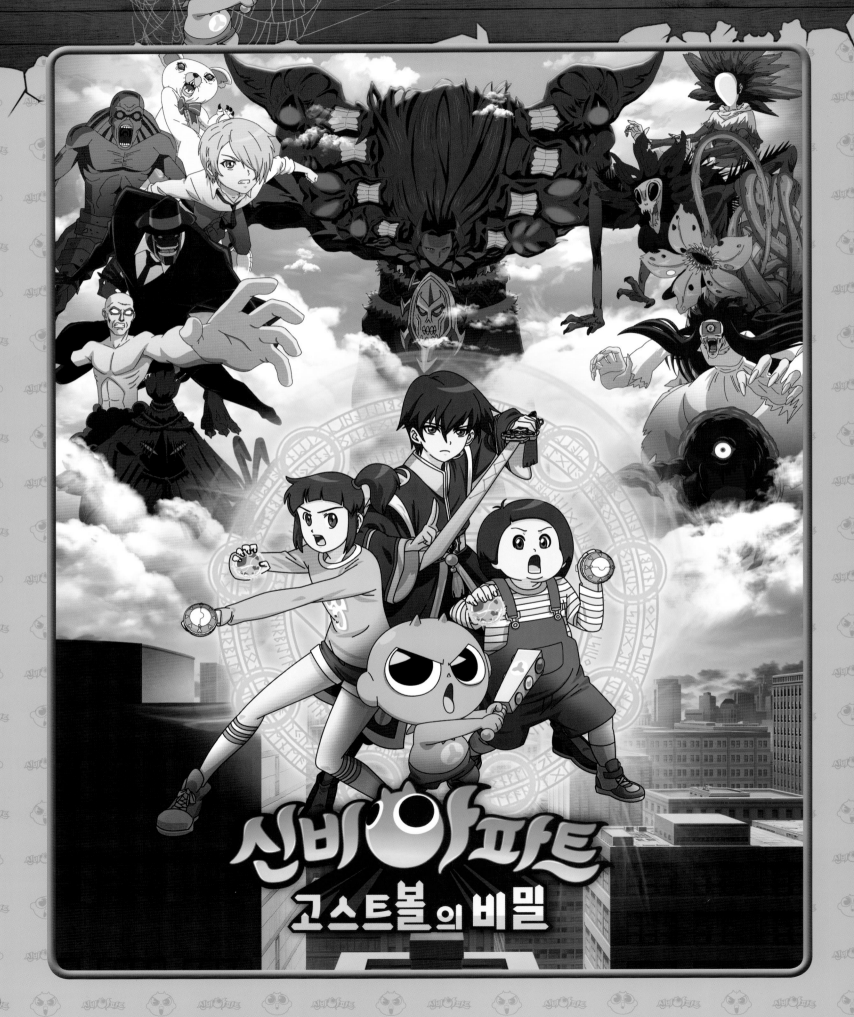

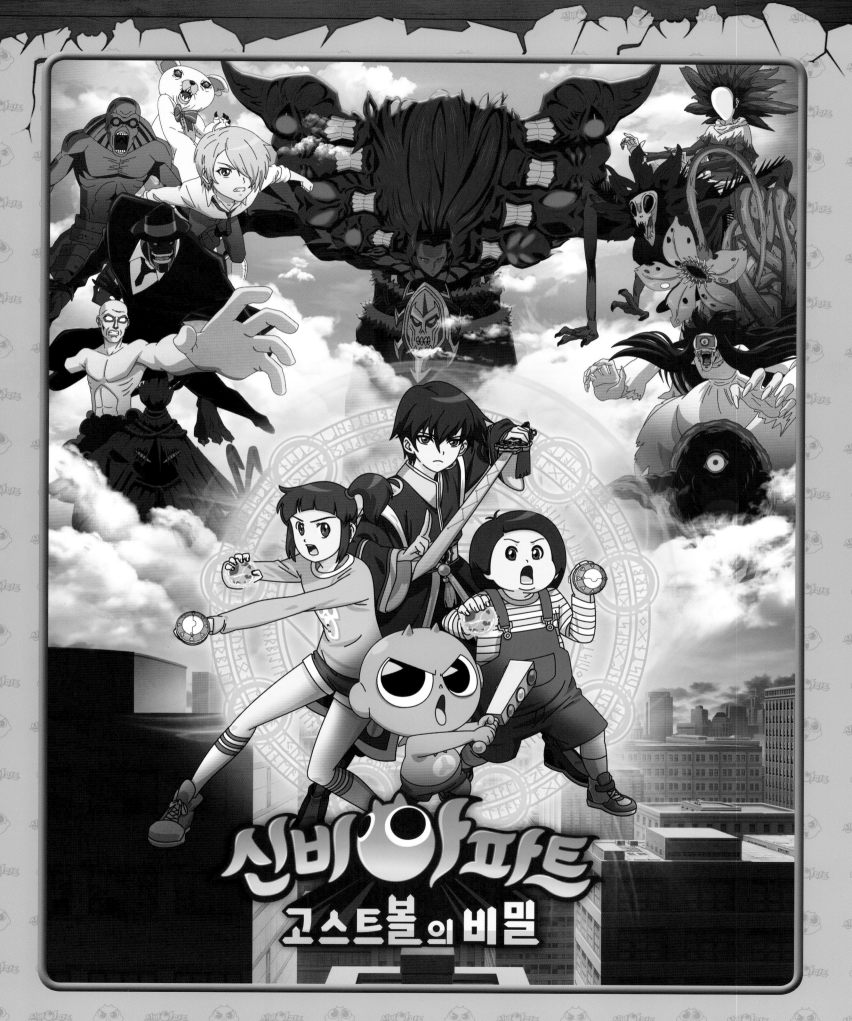

정답

숨어 있는 무섭고 귀여운 귀신을 모두 찾았어?
아직 못 찾은 게 있다면, 정답을 확인하기 전에 다시 한 번 찾아 보자!

6~7쪽
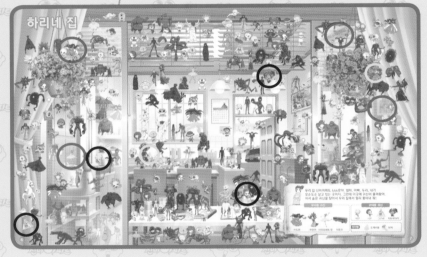

8~9쪽
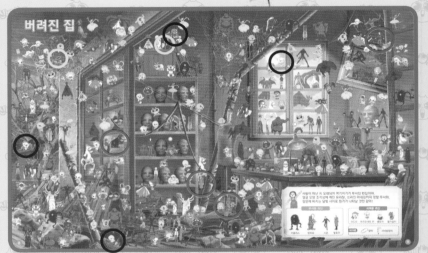

10~11쪽
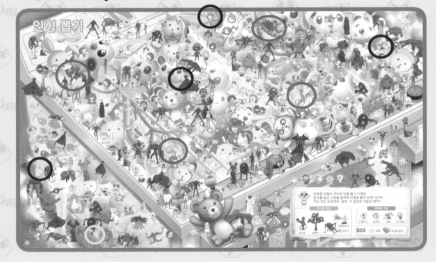

12~13쪽
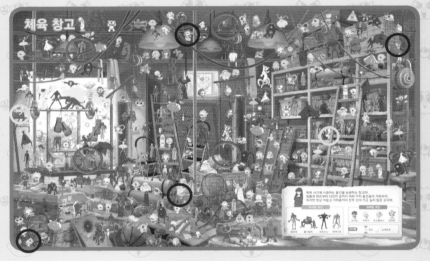

14~15쪽
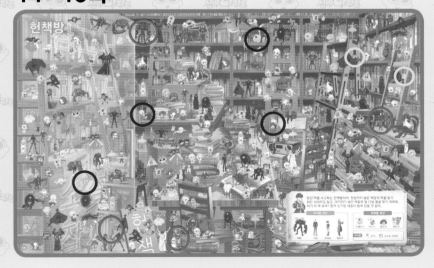

16~17쪽
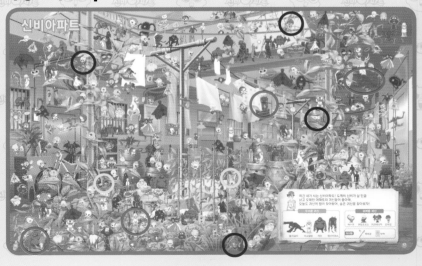

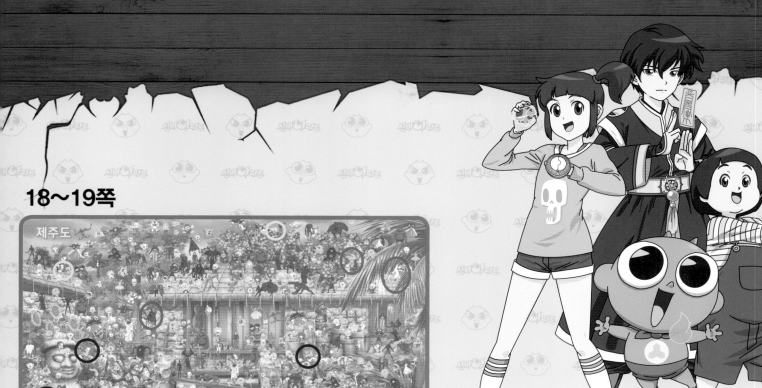

18~19쪽

제주도

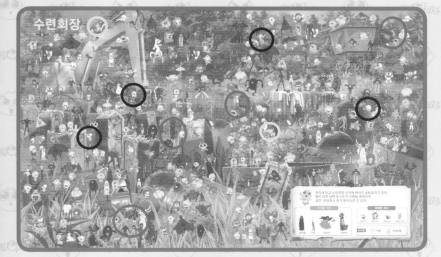

20~21쪽

수련회장

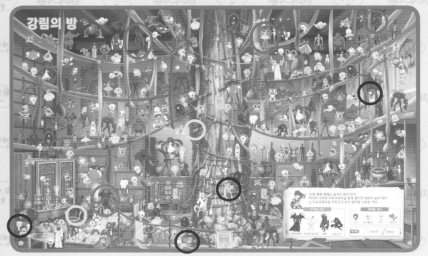

24~25쪽

강림의 방

22~23쪽

부서진 사당

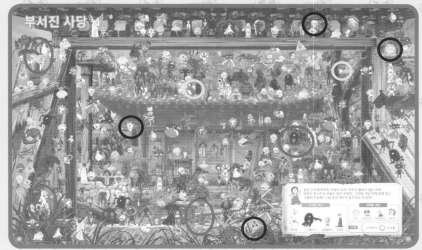

26~27쪽

다른 그림 찾기

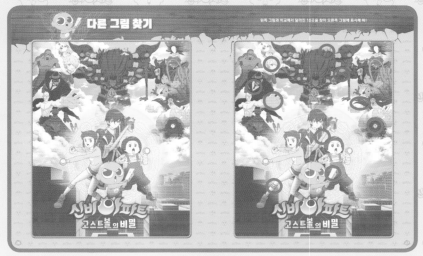